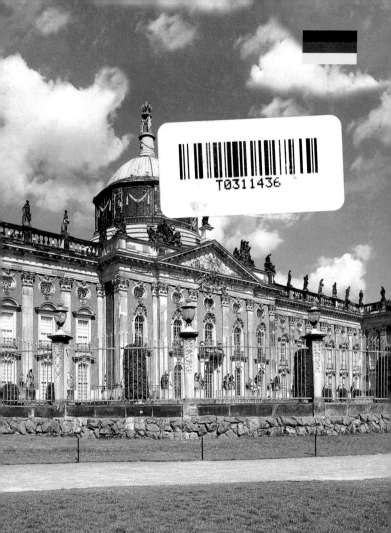

Das Neue Palais
in Potsdam

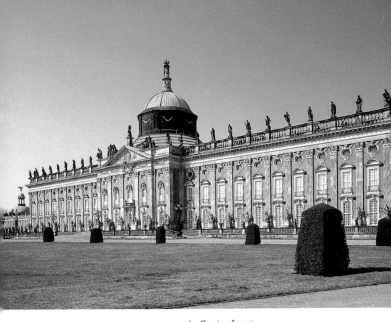

▲ *Gartenfront*

Das Neue Palais in Potsdam

von Hanne Bahra

Auch aus entfernten Winkeln des Parks von Sanssouci fällt der Blick immer wieder auf die hohe **Tambourkuppel** des Neuen Palais. Leichtfüßige Grazien, Göttinnen der Anmut, tragen die schwere preußische Krone. Aglaia, Euphrosyne und Thaleia verkünden Glanz, Frohsinn und Blüte für einen Staat, der soeben tief verwundet, aber siegreich als europäische Großmacht aus dem Siebenjährigen Krieg hervorgegangen war. Friedrich II., gleichsam mit Mars und Apollo verbündet, erfüllte sich mit diesem Bau am westlichen Ende der Hauptallee den lang gehegten Traum einer

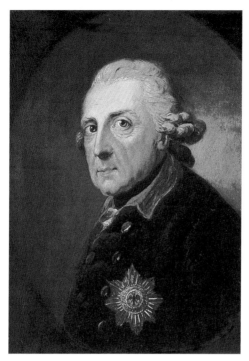

Friedrich der Große, Porträt von Anton Graff, um 1781

prachtvollen architektonischen Manifestation preußischer Erfolgs-
politik.

Das Neue Palais, 1763–1768 erbaut, war der letzte Schlossbau
Friedrichs des Großen und gleichsam die letzte bedeutende
Schlossanlage des preußischen Barock. Die etwa zwei Kilometer
lange Hauptallee des Parks führt vorbei am Weinbergschloss Sans-
souci, dem intimen Refugium, das dem König seit 1747 als Som-
mersitz diente, taucht ein in den Rehgarten und gibt erst hinter
den letzten Heckenquartieren die prächtige tiefrote **Fassade** des

Palastes frei. Sie erhebt sich über dem Halbrondell des Schloss-gartens: 25-achsig, dreigeschossig, von niedrigen Nebentrakten flankiert, in rotem Verputz mit Fugenbemalung Backstein vortäuschend (nur der südliche Flügel ist aus gebranntem Ziegel erbaut), gegliedert von hellen korinthischen Sandsteinpilastern. Die Strenge des gleichförmig strukturierten, durch den leicht vorspringenden Mittelrisalit akzentuierten Baus belebt ungewöhnlich reicher Skulpturenschmuck.

»Man kann diese Anlage in Grund und Boden kritisieren, ... aber niemand wird die wahrhaft königliche Majestät des Anblicks leugnen«, schrieb Fritz Stahl 1917 in seiner Potsdam-Monographie. Ein Jahr später endete in dem prunkvollsten der Schlösser von Sanssouci die Monarchie. Das Palais ist eng mit der Historie Preußens und dem Schicksal des Kaiserreichs verbunden. Wo einst der **Bauherr Friedrich II.** mit Windspielen spazieren ging, flanierte noch bis in das 20. Jahrhundert hinein Kaiser Wilhelm II. mit Dackeln. Von all seinen Bewohnern in Ehren gehalten, ist das Neue Palais von Umgestaltungen weitgehend verschont geblieben, auch unter dem Kronprinzen Friedrich Wilhelm (dem späteren Kaiser Friedrich III.), der es 1859 bezog, und unter seinem Nachfolger Kaiser Wilhelm II., dem es seit 1889 dauernd als Hauptwohnsitz gedient hat. Zwar folgten der kaiserlichen Familie in den 1920er Jahren 59 Waggons voller Gebrauchsgut und einige edle Möbelstücke aus den Berliner und Potsdamer Schlössern, auch aus dem Neuen Palais, in das niederländische Exilschloss Doorn, doch blieb die historische Inneneinrichtung dieses Schlosses der Nachwelt zunächst fast komplett erhalten.

Schon 1929 konnte man wieder mit dem von Friedrich Nicolai bereits 1786 verfassten, mit einigen Anmerkungen versehenen Schlossführer durch die Fürstenwohnungen und Festsäle streifen. Erst 1945 ging ein großer Teil des Interieurs als Beutekunst in die Sowjetunion. Einige Gemälde und die meisten Prunkmöbel, Kommoden, Spieltische u. Ä. kehrten 1958 zurück, die Polstermöbel hingegen blieben zum größten Teil verschollen. Vom ursprünglichen

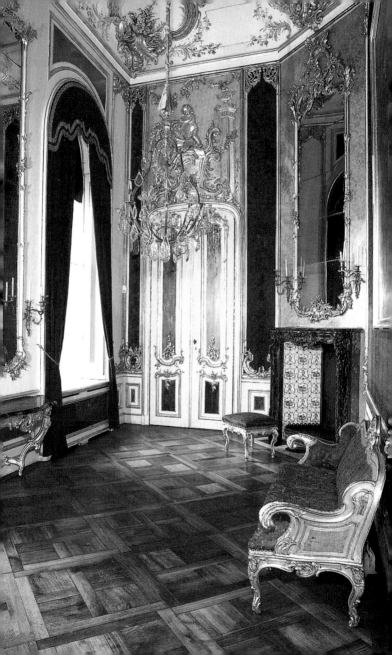

Gemäldebestand fehlt noch heute etwa die Hälfte. Vieles wurde später durch Inventar aus den kriegsversehrten Schlössern in Berlin und Potsdam ersetzt. Noch immer aber leuchtet in den Räumen des Neuen Palais der späte Glanz des »friderizianischen Rokoko«. Mit der Wiedervereinigung ergab sich auch die Chance, durch Verlagerung einzelner Ausstattungsstücke innerhalb der seit 1995 unter dem Dach der Stiftung Preußische Schlösser und Gärten Berlin-Brandenburg vereinten fürstlichen Häuser sich noch mehr einer originalgetreuen Ausstattung des prunkvollen Schlossbaus zu nähern. Mithilfe des WORLD MONUMENTS FUND® Robert W. Wilson Challenge to Conserve Our Heritage, der Ostdeutschen Sparkassenstiftung und der Mittelbrandenburgischen Sparkasse konnte das nach 240 Jahren vom Verfall bedrohte Untere Fürstenquartier saniert werden. Rechtzeitig zum 300. Geburtstag Friedrichs des Großen. »Ein Juwel friderizianischer Zeit«, wie es der Stiftungschef Hartmut Dorgeloh nennt, leuchtet wieder.

Friedrichs »Fanfaronade« oder Krieg und Frieden

Das Neue Palais spiegelt das Politik- und Kulturverständnis des Preußenkönigs wider. Friedrich legte sich im Siebenjährigen Krieg mit Österreich, Russland und Frankreich an. Der Frieden von Hubertusburg im Jahre 1763 besiegelte den Staus quo, doch in den Augen der Welt ging Preußen als Sieger hervor. Um dies zu unterstreichen, baute er das Neue Palais, so preußisch sparsam an Mitteln wie nach außen hin prachtvoll, eine »Fanfaronade«, also Prahlerei, wie er das Haus mit den 634 Räumen selbst nannte. Ein Grand Hotel für adelige Gäste, von Friedrich allenfalls drei Wochen im Jahr bewohnt. Doch es zeigt, was Friedrich war, und was er sein wollte: Mars und Apollo. 1740, als Nachfolger des unpopulären Friedrich Wilhelm I. gekrönt, bestieg mit dem 28-Jährigen Friedrich nicht, wie von vielen so sehr erhofft, ein »roi charmant« den preußischen Thron, der vor allem dichtend, musizierend und philosophie-

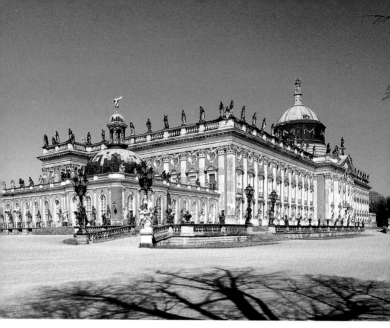

▲ *Blick von Südosten auf die Gartenfront*

rend sein Tagwerk versah, sondern ein durchaus streitbarer Regent, der fortan statt des barocken Hofkostüms die Uniform trug. Unter seiner Führung wurde Preußen, neben Großbritannien, Frankreich, Österreich und Russland, zur europäischen Großmacht. Im Inneren aber herrschten verheerende Zustände. Friedrich selbst hatte den Verlust an Soldaten auf 180 000 und den Schwund der Bevölkerung insgesamt auf eine halbe Million geschätzt. Der König war erschöpft. »Ich bin grau wie ein Esel. Alle Tage verliere ich einen Zahn und bin halb lahm vor Gicht«, schrieb er bei Kriegsende nach Berlin. Mit der nun folgenden »Retablissement-Politik« wurde das Land mit 60 000 entlassenen Soldaten wieder aufgebaut. Auch für den Bau des Neuen Palais wurden Soldaten freigestellt.

Vorspiel und Vorbilder

Schon vor dem Siebenjährigen Krieg hatte Friedrich II. den Bau eines »Nouveau Palais de Sans-Souci« geplant, nun konnte er endlich befehlen: »Dasjenige Lustschloss solle gebaut werden, wozu in den Jahren 1755 und 1765 die Entwürfe waren gemacht worden«. Anfangs sollte es am Ufer der Havel, in axialer Pendantbeziehung zum Schloss Sanssouci entstehen. Noch unter der Leitung von Georg Wenzeslaus von Knobelsdorff, dem Baumeister von Schloss Sanssouci, der bereits seit 1732 für Friedrich tätig war, begann man den südlichen Lustgartenbezirk zu erweitern, doch zwangen schwierige Besitzverhältnisse den König, für den Schlossbau einen anderen Ort suchen. Schon der **erste Plan von 1755** gab die endgültige Gliederung der Fassade vor, ebenso die seitlichen Pavillonanbauten sowie den leicht vorgezogenen Mittelrisalit, von Giebel und Kuppelaufbau gekrönt.

Die Gestaltungsideen waren Ergebnis der **architektonischen Rückbesinnung** Friedrichs II. auf das Barockzeitalter. Schon seit den 40er Jahren beschäftigte er sich mit den überkommenen Architekturformen, vor allem aus der Zeit seines Großvaters, Friedrich I., und dem Kreis um dessen berühmten Baumeister Andreas Schlüter. Anregung und Anleitung für seine Geschichtsforschung, die auch den kulturellen Aspekt der Vergangenheit mit einbezog, fand der Preußenkönig beim Franzosen **Voltaire**, der sich bereits seit 1732 mit dem »Siècle de Louis Quatorze« beschäftigt hatte. »Die Beschäftigung Friedrich II. mit der Vergangenheit als Folge seiner aufklärerischen Modernität, seine positive Bewertung des Barockzeitalters und die Hinwendung zur preußisch-absolutistischen Kultur der Ära König Friedrich I. mußte naturgemäß auch das Aufkommen historischer Tendenzen in der friderizianischen Kunst fördern«, schreibt Horst Drescher in einer umfassenden Publikation zum Neuen Palais. Quellen wie das architektonische Musterbuch des Schlüter-Schülers Paul Decker, 1711–1716 erschienen, und Jean-Baptiste Broebes Idealprospekt für die barocke

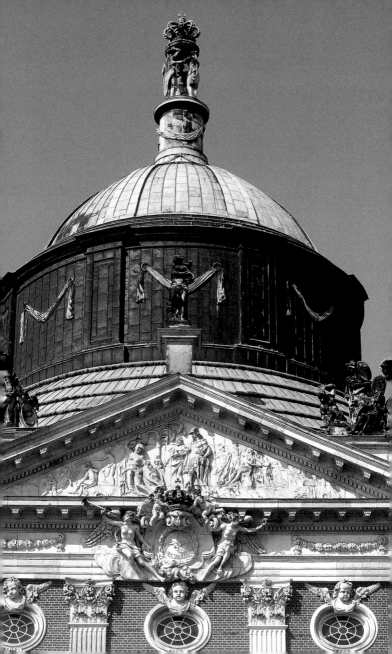

Berliner Residenz Friedrichs I. waren von großer Bedeutung für spätere architektonische Pläne Friedrichs II. und inspirierten bereits 1740 seine Gestaltungsvorstellungen für das »Forum Friderizianum«, eine neue Berliner Residenzanlage, die die zukünftige Ära Preußens architektonisch manifestieren sollte.

Auch war dem König die **englische Barockarchitektur** durch C. Campbells »Vitruvius Britannicus« bekannt, vor allem John Vanbrughs neupalladianischer Herrensitz Castle Howard in Yorkshire, England, der ein halbes Jahrhundert früher erbaut, »… gerade wie das Neue Palais, ein mehrstöckiges, von gewaltigen Pilastern gegliedertes Hauptgebäude (zeigt), dessen Mittelrisalit von einem Tempel bekrönt und von einer hohen Kuppel überragt wird« (Foerster). Weitere Anregungen für die Gestaltung des Neuen Palais lieferte die **westfälische und holländische Architektur** in ihrer Mischung von Ziegelbauweise mit Hausteingliederung. Auf einer Reise nach Amsterdam fand der König Geschmack an der holländischen Bauart und beschloss, ein Lustschloss nach dieser Weise, jedoch »mit der, seiner Person anständigen Architektur« bauen zu lassen und übergab Büring dafür eine Skizze. Der Berliner **Johann Gottfried Büring**, dem Potsdam so prägnante Bauwerke wie die Bildergalerie, das Chinesische Haus und außerhalb des Parks das Nauener Tor verdankt, trat 1754 als Leiter der Königlichen Bauten an die Stelle des verstorbenen Knobelsdorff. Der Epigone eines an Knobelsdorff geschulten, in der zeitgenössischen Literatur als »palladianisch« charakterisierten Klassizismus gab in seinem frühen Dispositionsentwurf den Intentionen des Königs Gestalt. **Heinrich Ludwig Manger**, der einzige Baumeister, der vom Baubeginn bis zur Einweihung des Schlosses dabei war, zeichnete den ersten Grundrissentwurf.

Friedrich II. war ein unduldsamer Bauherr, der sich in alles einzumischen beliebte. So sollte nach seinem Wunsch das Neue Palais gleich dem Schloss Sanssouci fast ebenerdig errichtet werden, obwohl sich der Baugrund durch einen besonders hohen Grundwasserspiegel auszeichnete. Dank Bürings Mut, dennoch das not-

wendig hohe Fundament zu bauen und heimlich mit Bodenaufschüttungen zu kaschieren, steht das Palais nun trocken auf einem Gelände, das einst in regenreichen Jahren mit einem Boot befahren werden konnte. Die nicht enden wollenden Meinungsverschiedenheiten zwischen Bauherr und Baumeister bedingten schließlich den Abschied Bürings und die Berufung von **Carl von Gontard**. Als dieser 1764 vom Bayreuther Hof nach Potsdam kam, war der Ort westlich des Rehgartens bereits eine gigantische Baustelle. Der Rohbau des Schlosses war fast fertig, und der südliche Seitenflügel, die Friedrichwohnung, konnte bezogen werden. Gontards Versuch, wenigstens der noch nicht vollendeten, später von Zeitgenossen wegen gewisser Plumpheit kritisierten Kuppel des Palais eine elegantere Form zu geben, wurde vom König abgelehnt.

Die Innenräume

Da bei Gontards Dienstantritt die Planungen für den Schlossbau bereits abgeschlossen waren, beschränkte sich dessen künstlerischer Einfluss im Wesentlichen auf die Gestaltung der Innenräume. Das sommerliche Gästeschloss wurde in einzelne, von einander relativ unabhängige Appartements eingeteilt, zu denen in der Regel Gesellschaftszimmer wie Musik- und Speiseräume an der Gartenseite sowie Schlafzimmer- und Schreibkabinette mit Ausblick zum Ehrenhof gehören. Zwei große Festsäle, Galerien und ein Theater entsprechen dem geselligen Zweck des Palais, in dem Friedrich II. Familienmitglieder des hohen Hauses, fremde Fürstlichkeiten und geschätzte Gefährten des Geistes für kurze Zeit um sich zu versammeln pflegte, wie den Freund Marquis d'Argens, der in unmittelbarer Nähe des Königs im Südflügel des Hauptgebäudes wohnen sollte – er verstarb jedoch kurz vor Fertigstellung.

Der Schöpfungswille des Bauherren ist auch in den Innenräumen des Schlosses präsent. Viele **Eigenarten dieses Schlossbaus** gehen auf den Willen Friedrichs II. zurück. Nicht der König, die Gäste wohnten in den Appartements des Hauptgebäudes. Die

obligate Aufreihung der Türöffnungen in einer Achse, die Enfilade, die einen imposanten Eindruck von Disposition und Ausdehnung der Anlage gab, wurde vom alternden König, der die Zugluft zu fürchten begann, unterbrochen und ließen ihn auch auf ein zentrales monumentales Treppenhaus verzichten. Statt dessen gewähren vier Treppenhäuser einen bequemen Zugang zu den einzelnen Fürstenquartieren. Vorbild für diese in den deutschen Fürstenhäusern des 18. Jahrhunderts unübliche Treppenhausgestaltung fand man im französischen und preußischen Schlossbau des 17. Jahrhunderts.

Zu den architektonischen Glanzpunkten im Schloss zählen zweifellos die beiden **Festsäle**: der das Ober- und Attikageschoss sowie die gesamte Risalitbreite einnehmende Hauptfestsaal des Schlosses, der Marmorsaal, und im Erdgeschoss der Grottensaal, der sich mit großen Fenstertüren dem Park öffnet. Die repräsentativen, architektonisch klar und streng gegliederten Festsäle, in deren nahezu kühler Eleganz das friderizianische Rokoko vom spätbarocken Klassizismus abgelöst wird, gelten als Rauminszenierungen Gontards. Bei der Gestaltung des **Marmorsaals** hatte sich der Architekt unmittelbar am Marmorsaal des Potsdamer Stadtschlosses zu orientieren. Mit Geschick übertrug er die vorbildgebende Raumschöpfung in die Verhältnisse des Neuen Palais.

Der märchenhaft anmutende **Grottensaal** verdient als Novum innerhalb der preußischen Kunstgeschichte Aufmerksamkeit. Er ist kostbar mit zahllosen Muschelschalen und Schneckengehäusen, mit wertvollen Mineralien, glitzernden Quarzkristallen und gipsernen Tropfsteinimitationen voller »Streuglanz« aus buntem Glassplit ausgestattet. Seit der Renaissance war es Mode, in fürstlichen Lustgärten Grottenräume zu errichten, die im Sommer den Lustwandelnden angenehme Kühlung gewährten. Im Park von Sanssouci baute Knobelsdorff die Neptungrotte. Seine unvollendete Muschelgrotte am westlichen Ende der Hauptallee musste später dem Bau des Neuen Palais weichen. Ihr wird anregende Wirkung für die Erschaffung des Grottensaals im Neuen Palais nachgesagt. Zum

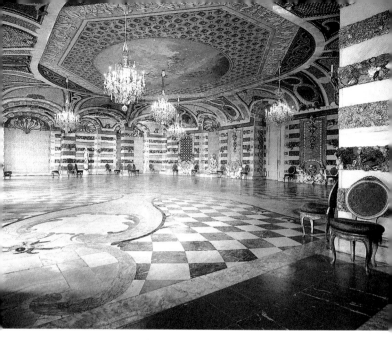

▲ *Grottensaal*

ersten Mal wurde damit in Preußen die Grotte nicht nur als Gartenstaffage behandelt, sondern in einen Schlossbau integriert. Als unmittelbares Vorbild kann der ehemalige Pöppelmannsche Grottensaal des Dresdener Zwingers gelten, den Friedrich während seiner Aufenthalte in der sächsischen Residenz wohl kennen gelernt hatte. Wie dieser ist auch der Potsdamer Grottensaal von querrechteckigem Grundriss, vier Pfeiler teilen ihn in einen dominierenden Mittelraum und zwei queroblonge Nebenräume. Die Wände und Deckenfelder wurden in holländischer Manier mit Muschelbelag und Tropfstein imitierenden Glimmerinkrustationen grottiert. Der ursprüngliche Raumeindruck war schlicht. Die Fugen zwischen den weißen Marmorbändern ließ Friedrich II. fast ausschließlich mit grau-

Seite 14/15: Marmorsaal ▶▶

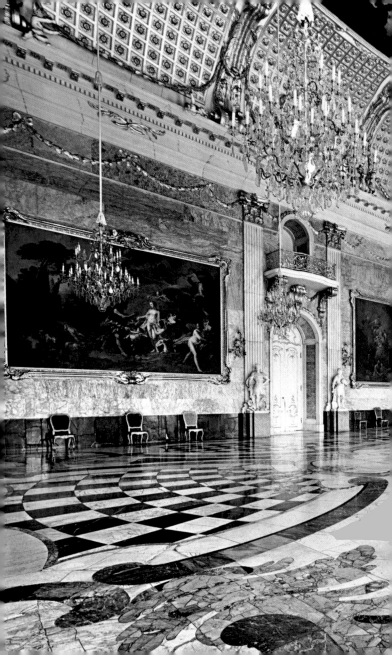

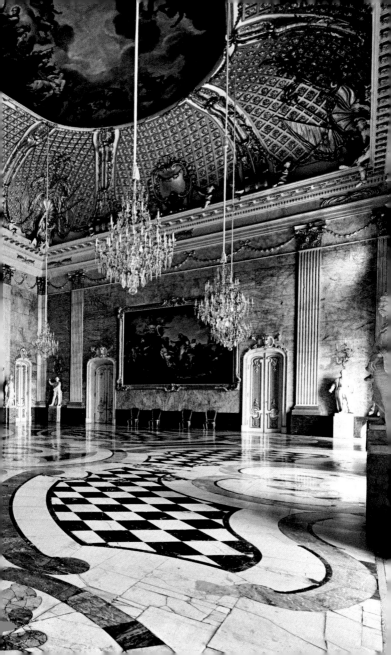

grünen und bläulichen Schlacken und Gläsern belegen. Ein solcher Schlackestreifen, farblich aufgelockert mit wenig wertvollen Mineralien, befindet sich noch in der südwestlichen Brunnennische. Seitdem 1820 Friedrich Wilhelm III. befahl, kostbare Mineralien für den Grottensaal zu besorgen, ersetzten immer mehr edle Steine, auch Fossilien und Muscheln aus den Meeren der Welt die alten Schlacken- und Glasbruchstücke. Wilhelm I. brachte alljährlich Bergkristalle von seinen Reisen nach Bad Gastein mit. Vor allem aber in der Zeit von 1886 bis 1897 erhielt der Saal glanzvolle Zutaten.

Auch die nach Süden hin sich den beiden großen Sälen anschließenden Galerien waren kostbare Rahmen für höfische Festlichkeiten. Die **Marmorgalerie** wurde auch für Taufen kronprinzlicher Kinder genutzt. Durch die axiale Anordnung von Fenstertüren und großflächigen, laubenartig gerahmten Spiegeln öffnet sie sich scheinbar nach beiden Seiten dem Garten. Sie ist gleichsam Bindeglied zwischen dem Corps de Logis und der königlichen Wohnung. Ihr Deckenspiegel ist eine schöne, wenngleich auch vergrößerte Nachbildung der Decke der Kleinen Galerie im Schloss Sanssouci.

War mit dem Siebenjährigen Krieg auch das beschwingte Lebensgefühl des Rokoko allgemein verraucht, in den folgenden **Privatgemächern des Königs** sieht man es noch einmal aufleuchten, wenn mitunter auch als schwächerer Abglanz früherer Raumschöpfungen. Selbst das anmutige Konzertzimmer der Friedrichwohnung, eine in Grün und Gold gehaltene kunstvolle »Gartenlaube«, offenbart im Vergleich mit dem Raum gleicher Bestimmung im Schloss Sanssouci eine kräftigere Ornamentsprache. Dennoch ist in der Königswohnung die Erinnerung an das frühe **friderizianische Rokoko** mit seinem ausgewogenen Spiel von Muschelornament (Rocaille) und naturalistischem Beiwerk wie Blumen, Früchten, Tieren und Putten bewahrt. Meister dieser ornamentalen Raumdekoration war **Johann Christian Hoppenhaupt**, der bisweilen auf die Vorlagen seines älteren Bruders Johann Michael Hoppenhaupt zurückgriff.

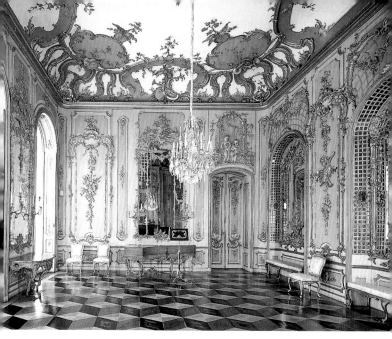

▲ *Friedrichwohnung, Konzertzimmer*

Die Gestaltung des kostbaren Mobiliars, das im Original nicht nur mit der Wandgestaltung zu verschmelzen schien, sondern oftmals Motive der Raumverzierungen aufnahm, lag hauptsächlich in den Händen der aus Bayreuth stammenden Kunstschreiner **Johann Friedrich** und **Heinrich Wilhelm Spindler** sowie des gebürtigen Schweizers **Melchior Kambly**. Die Brüder Spindler zeichneten sich vor allem durch reich mit farblich fein abgestimmten Intarsien verzierte Kommoden, Schränke, Spiel- und Schreibtische aus, die mit zumeist vergoldeten, manchmal auch mit versilberten Bronzebeschlägen versehen sind. Kambly, der Spezialist für feuervergoldete bzw. -versilberte Bronzearbeiten, fertigte auch selber prunkvolle Möbel an, darüber hinaus arbeitete er mit Marmor

Seite 18/19: Marmorgalerie ▶▶

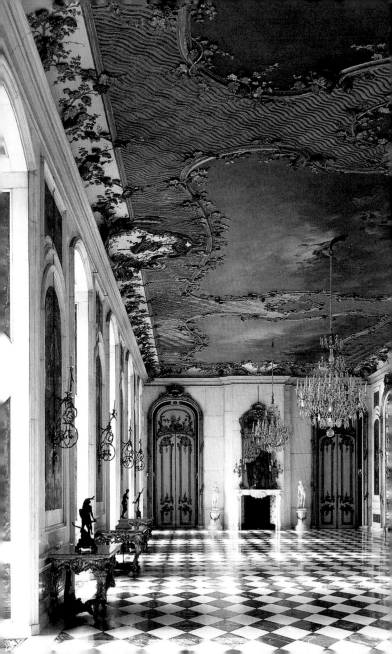

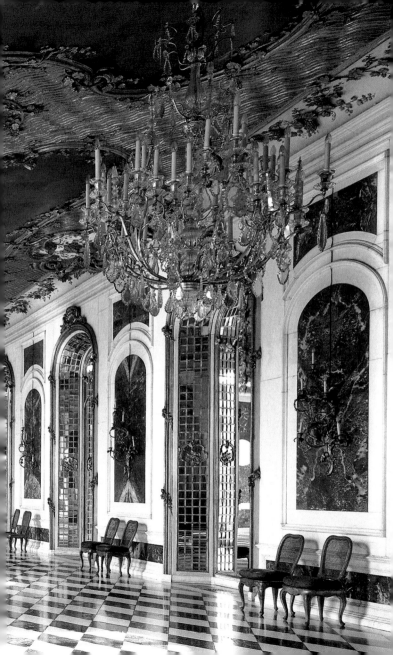

und Stein, schuf Meisterwerke wie den farbig inkrustierten Marmorfußboden im Grottensaal.

Unerlässlich für den Schmuck der Räume sind natürlich auch **Gemälde**, die in mehrreihiger barocktypischer Hängung vornehmlich die Vorzimmer und Schreibkabinette der Fürstenquartiere zieren. Dabei sind sowohl die eigens für das Palais geschaffenen Wandbilder und Supraporten als auch die von Friedrich zumeist auf dem holländischen und französischen Kunstmarkt erworbenen Bilder wichtige Elemente der gesamten Raumgestaltung. Als Mittler zwischen Bild und Architektur fungieren die reich geschnitzten vergoldeten Bilderrahmen.

Friedrichs Wertschätzung der französischen Kultur findet Ausdruck in den monumentalen Gemälden des Marmorsaals, die er schon vor dem Siebenjährigen Krieg bei den von ihm hochgeschätzten Malern Charles Amédée Philippe van Loo (Deckengemälde), Jean Restout, Jean-Baptiste Marie Pierre, Antoine Pesne und Carle van Loo in Auftrag gab. Es sind Werke mythologischen Inhalts. Damals wie heute aber überwiegen im Neuen Palais Arbeiten italienischer und niederländischer Künstler des 16. bis 18. Jahrhunderts. Dramatische Historienszenerien und biblische sowie mythologische Stoffe, vorzugsweise in der Manier des akademischen Klassizismus, haben hier die vormalige Liebe Friedrichs II. zu den galanten und leisen Tönen der Werke Watteaus weitgehend abgelöst.

Fünf Räume sind **Antoine Pesne** gewidmet. Schon in den 1930er Jahren erwies man dem gebürtigen Franzosen, der Hofmaler dreier preußischer Könige war, in den Oberen Roten Kammern, den mit karmesinrotem Seidendamast ausgestatteten Räumen, die im 18. Jahrhundert von der Prinzessin von Preußen bewohnt wurden, Reverenz. Ausgebildet von seinem Großonkel Charles de la Fosse, Hofmaler Ludwigs XIV., trat Pesne 1710 in den Dienst Friedrichs I. und blieb als einer der wenigen Maler auch unter Friedrich Wilhelm I. am nunmehr wenig kunstfreundlichen Hof. Unter Friedrich II. gesellte sich der bereits 60-Jährige zu den Schöpfern des

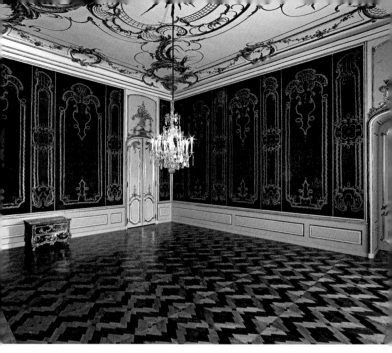

▲ *Tressenzimmer*

preußischen Rokoko. Schon in Rheinsberg malte er für Kronprinz Friedrich neben Bildern der Hofgesellschaft Deckengemälde.

»Welch herrlich Schauspiel ist's, das vor mir leuchtend lebt! / Zur Götterhöhe, Pesne, dein Pinsel dich erhebt – / Wie Atem, Lachen, Lust in dem Gemälde lieget! / Die Weisheit deiner Kunst selbst die Natur besieget. / Aus dunklem Grunde lockt dein Pinsel, was er malt, / Mit Meisterstrich hervor, bis Licht es ganz umstrahlt. / So wirket deine Kunst mit wundergleicher Stärke, / Jedwedes Konterfei gleicht eines Zaubrers Stärke, …«, dichtete Friedrich 1737.

Wenn Pesne mit seinen Wand- und Deckenmalereien auch an den schönsten Raumschöpfungen des friderizianischen Rokokos,

wie dem Konzertzimmer im Schloss Sanssouci, beteiligt war, sein Hauptbetätigungsfeld blieb die Porträtmalerei. Jenseits der Standesbarrieren begegnete der Maler seinen Modellen mit Sympathie, wie der Schauspielerin Marianne Chochois oder der Tänzerin Barbara Campanini, genannt Barbarina, die er um 1745 malte. Die Bildnisse beider Künstlerinnen hängen in der Pesne-Galerie.

Das Theater

Über die Stufen im südlichen Treppenhaus schreitet der Gast in den Theaterraum. Nachdem der König den von Gontard vorgelegten Plan eines klassischen Barocktheaters mit Hofloge abgelehnt hatte, erhielten Johann Boumann d. Ä. und Johann Christian Hoppenhaupt d. J. den Auftrag – zwei Männer, die maßgeblich schon am Bau des Stadtschlosstheaters mit seiner antiken Raumgestaltung beteiligt waren. Doch ist das Theater im Neuen Palais keine sklavische Kopie des Theaters im Stadtschloss. Wohl unter Einfluss des einstigen Kammerherren Friedrichs II., Francesco Algarotti, der zwar die Vorzüge des halbkreisförmigen Amphitheaters lobte, doch vorschlug, besser die Form einer halben Ellipse zu wählen, die eine noch unmittelbarere Anteilnahme am Geschehen auf der Bühne ermögliche, bilden im Theater im Neuen Palais nur noch die ersten Reihen einen Halbkreis, während die hinteren in flachen Kurven aufeinander folgen. Der Verzicht auf eine Loge fiel leicht, zumal der König am liebsten direkt unmittelbar hinter dem Orchesterraum oder in der dritten bzw. vierten Reihe saß. 1865 ließ Wilhelm I. die seitlichen Rangtreppen entfernen und die Sitzreihen auflockern, was aber den Gesamteindruck des heiteren Rokokoraumes nicht wesentlich trübte.

So reformfreudig sich Friedrich II. auch bei der Gestaltung des Theatersaals zeigte, so konservativ blieb er beim **Inhalt des Spielplans** seinen lebenslangen künstlerischen Neigungen verhaftet. Bis zu seinem Tod ist kein Stück eines Deutschen zur Aufführung gekommen. Auch ließ er sich »lieber von einem Pferd eine Arie vor-

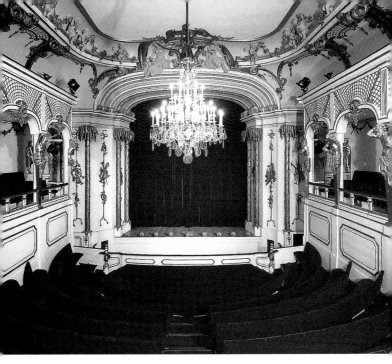

▲ *Schlosstheater*

wiehern, als eine Deutsche in meiner Oper zur Primadonna zu haben«. Allerdings überzeugte die deutsche Sängerin Elisabeth Schmeling, die später berühmte Mara, schließlich doch mit ihrem Können den König. Ansonsten wurden als Sänger lediglich Italiener verpflichtet. Die Schauspieler kamen, wie der vom König ganz besonders verehrte Le Kain, aus Frankreich. Fast ausschließlich italienische Oper, Opera buffa und französisches Schauspiel, Letzteres vorzüglich von Racine und Voltaire, standen auf dem Programm. Auch in späteren Nutzungsphasen des Palais wurde das Theater oft bespielt. Zwei Inszenierungen von Ludwig Tieck schrieben im

19. Jahrhundert im Neuen Palais Theatergeschichte: Sophokles »Antigone« und Shakespeares »Sommernachtstraum«. In dem Komponisten Felix Mendelssohn-Bartholdy hatte Tieck einen idealen Partner gefunden.

Nike und Apollo – der Figurenschmuck

Nur die Attikafiguren mit Musikinstrumenten und Masken verraten auch von außen die Funktion der beiden oberen Stockwerke des südlichen Seitenflügels. Ansonsten ist das Schlosstheater, das nicht nur zu den schönsten Schöpfungen seiner Art, sondern auch zu den wenigen noch erhaltenen Schlosstheatern des 18. Jahrhunderts in Deutschland zählt, unauffällig in den Bau integriert.

Sehr zum Missmut Friedrichs II. gab es im ersten Büring'schen Schlossentwurf von 1755 noch keinerlei Vorschläge, die nüchterne Fassade des Palais auch bauplastisch zu schmücken. Erst nach den Interventionen des Königs, der im Rückgriff auf barocke Traditionen das Schloss mit reichem Ornament- und Skulpturenschmuck zu beleben befahl, entstand die überwältigende Fülle von **Sandsteinplastiken**, die schließlich so eindrücklich das Bild des Neuen Palais prägen. An die 500 Sandsteinfiguren tummeln sich vereinzelt, paarweise oder in Gruppen auf Podesten vor den Pilastern und auf dem Dachgesims, dazu kommen noch Büsten und auffallend große Engelsköpfe über den Fenstern.

Der plastische Schmuck des Schlosses entstand unter enormem Zeitdruck in verschiedenen Werkstätten und weist unterschiedliche Qualitäten auf. Manger nennt zwölf Bildhauer, die an der Fertigung des Figurenschmucks beteiligt waren. Der größte Teil hatte eher lokale Bedeutung. Hervorzuheben aber sind **Johann Peter Benckert** und **Johann Gottlieb Heymüller**, beide kamen 1746 aus Bamberg und stammen noch aus der ersten Künstlergeneration, die schon vor dem Siebenjährigen Krieg für Friedrich II. tätig war. Von herausragender Qualität sind auch die Bildwerke der **Familie Wohler** und der Bayreuther **Gebrüder Räntz**.

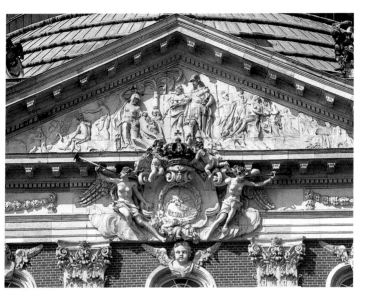

▲ *Giebelfeld am Mittelrisalit der Gartenfront*

Das **ikonografische Programm** entspricht weitgehend dem der gesamten Parkanlage des 18. Jahrhunderts: einerseits ist es eine Huldigung an die Macht des Königtums, andererseits zeigt es das harmlose Spiel der Musen. Dieser das Leben Friedrichs II. beherrschende Dualismus findet vor allem an den Mittelrisaliten konzentrierten Ausdruck. An der **Gartenseite** schlagen die Krieger und Helden der alten antiken Mythen ihre siegreichen Schlachten. Die **Attikagruppen** entstammen den Metamorphosen des Ovid, doch zeigen sie nicht den Akt der Verwandlung, sondern erzählen die Taten des Perseus, Heldengeschichten, ganz so wie es der repräsentativen Bedeutung des Neuen Palais als friderizianischem Siegesdenkmal gebührt. Die **Sockelfiguren am Erdgeschoss** entstammen zumeist der Odyssee. Gleich links neben dem Eingang

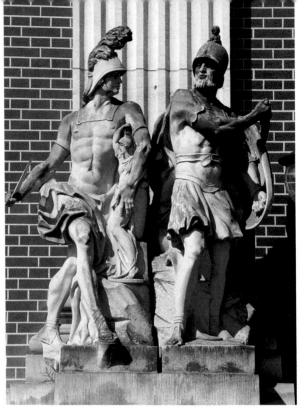

▲ *Gartenfront, Sockelfiguren*

zum Grottensaal stehen Odysseus und Diomedes, Hauptakteure des Trojanischen Krieges, die vor allem Mut und Tapferkeit symbolisieren. Rechts begegnen sich Herakles und Prometheus. Die Helden der Gartenseite, fast ausschließlich Sterbliche, die erst durch ihre Taten als Halbgötter in den Olymp aufstiegen, sind kunstvolle Anspielungen auf den Feldherren des Siebenjährigen Krieges, dessen glorreiche Kriegstaten die Siegesgöttin Nike über dem Gie-

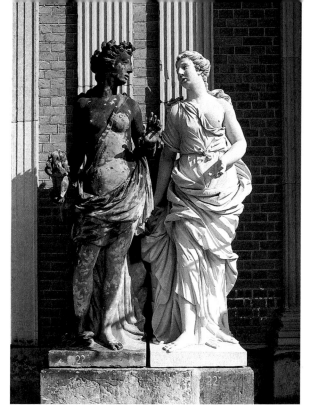

▲ *Gartenfront, Sockelfiguren*

beldreieck besingt. Ihr Pendant über dem Giebelfeld der **Ehren-
hofseite** ist Apollo, der als Beschützer der Künste den Schöngeist
Friedrich vertritt. Auch hier geht es um den Sieg, doch ist die Musik
das Kampffeld, auf das sich Apollo im Wettstreit mit Pan begibt
und, mit Lorbeeren und Leier geschmückt, glorreich hervorgeht.
Unterhalb des Giebelreliefs verkündet die bekrönte und von Fan-
faren blasenden Victorien flankierte Inschrift »Nec soli cedit« (Er

weicht selbst der Sonne nicht) von der eigentlichen Aufgabe des Schlossbaus als architektonische preußische Staatsrepräsentation. Die Figurengruppen, ebenfalls Gestalten der griechischen Mythologie, vor den Pilastern im Erdgeschoss des westlichen Mittelrisalites hingegen weisen ebenso wie die übrigen Skulpturen am Corps de Logis ein recht unschlüssiges ikonografisches Programm auf, sind oft nur noch formal aufeinander bezogen. Lediglich am Theater- und südlichen Seitenflügel, dem Wohntrakt des Königs, lässt sich wieder ein inhaltlicher Bezug zum Zweck des Baukörpers herstellen. Die Schlusssteinköpfe und Inschriften über Schreib- und Schlafzimmer des Königs tragen die Namen antiker Gestalten, die von Horaz, Vergil und Ovid, den Lieblingsautoren des Königs, beschrieben wurden. Auch die Nymphen, Musen, Genien, Vestalinnen und Göttinnen mögen eine Anspielung auf Friedrichs künstlerische Neigungen sein. Die Kuppeln der Seitenflügel bekrönen auffliegende Adler, Zeichen für das siegreiche und mächtige Preußen.

Die Communs

Das Ensemble wird vervollständigt mit den anspruchsvoll drapierten Wirtschaftsgebäuden, den Communs. Die dreiteilige, dem Schloss an der Ehrenhofseite axial gegenüberstehende Baugruppe zeigt mythologische Kampfszenen in den Reliefs über den Haupteingängen der Mittelgeschosse; vergoldete Siegesgöttinnen auf den Kuppeln – Krieg und ruhmreicher Frieden bestimmen das unmittelbar auf die konkreten Ereignisse abgestimmte bauplastische Bildprogramm. Mit den Communs bekam **Carl von Gontard** Gelegenheit, sein Talent für die Rhythmisierung architektonischer Massen und seine schon früh am Bayreuther Hof entwickelten Neigungen zur Architekturszenerie zu entfalten. In den frühen Plänen der fünfziger Jahre waren noch keine separaten Ökonomiegebäude vorgesehen. Erst später beauftragte Friedrich II. den Franzosen **J. L. Le Geay**, der 1755 vom Mecklenburger Hof nach Potsdam berufen wurde, mit der Projektierung der Wirtschaftsgebäude.

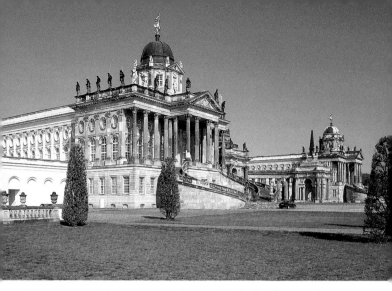

▲ *Communs:»Leicht, von guter Würkung und mehr dem französischen Geschmack sich nähernd…«* *(P. H. Millenet)*

Nachdem sich auch Le Geay mit dem König überworfen hatte, erhielt Gontard den Auftrag, den Plänen, an dem »vieles zwar kunstmäßig, aber doch gegen den Willen des Königs angeordnet war« (Manger), die endgültige Form zu geben. »Er bemühte sich, die strenge, dem römischen Neoklassizismus der Académie de France verpflichtete Formensprache Le Geays im Sinne des am Beispiel der großen französischen Klassiker des 17. Jahrhunderts orientierten Architekturstils der Pariser Schule der fünfziger Jahre umzuformen, wie ihn A. J. Gabriel und J. F. Blondel vertreten, von denen Gontard während seines Studienaufenthaltes in der französischen Metropole 1750 – 1754 nachhaltig beeindruckt worden war.« (Drescher)

Während Le Geay bei der Gliederung der Fassaden eher additiv vorging, komponierte Gontard daraus einen spätbarocken Gesamtorganismus. Außerdem gewann die Fassade der beiden Pavillons

durch Veränderung von Details, zum Beispiel durch Kannelierung der Säulen, an Leichtigkeit und Eleganz. Die beiden palastartigen, malerisch mit einer weit geschwungenen Kolonnade verbundenen Gebäude hatten vor allem praktischen Nutzen. Im **südlichen Gebäude** waren die Küchen, Silberkammern, Bedientenunterkünfte sowie Zimmer für die königlichen Kavaliere und Hofstaatssekretäre untergebracht, der **nördliche Pavillon**, in Pendantlage zu den Schlossräumen für die Gäste, beherbergte deren Gefolge und Dienerschaft. Vervollständigt wurde diese Anlage durch die Stallhöfe »italiänischer Bauart«, die an die von Knobelsdorff 1752 errichteten Gärtnerhäuser an der südlichen Hauptachse von Sanssouci erinnern. Diese grandiose Architekturkulisse, in der sowohl einheimische Schlossbautraditionen als auch barocke Fest- und Triumpharchitekturen zusammenkommen, verheimlicht grandios ihren profanen Zweck und verhindert, dass der hohe Anspruch des Palais auf Repräsentation nicht abrupt in öder Landschaft versandet. Heute sind die Communs Sitz der Universität Potsdam.

Vierzig Jahre lang, im geteilten Deutschland, war hier für den ahnungslosen Spaziergänger von Sanssouci der Park in seiner westlichen Ausdehnung zu Ende. Nichts erinnerte mehr daran, dass im 18. Jahrhundert die Hauptallee hinter den Communs als **Lindenallee** noch 700 Meter weit den Gedanken einer kunstvoll gestalteten Landschaft hinaus in die freie Feldflur trug. Etwa einhundert Jahre später wurde unter der Leitung des Hofgärtners **Emil Sello** das Gelände in unmittelbarer Nähe des Schlosses trocken gelegt und eine neue vierreihige, etwa anderthalb Kilometer lange Lindenallee gepflanzt, um den Park kunstvoll mit der freien Landschaft zu verbinden und nach dem Grundgedanken von Peter Joseph Lenné, Sanssoucis Gartendirektor, einen scheinbar endlosen Garten zu schaffen. Lange war diese Lindenallee völlig verwildert, vergreist und lückenhaft, bis sie seit 1991 schrittweise rekonstruiert und bereits mit über 90 jungen Linden bepflanzt wurde.

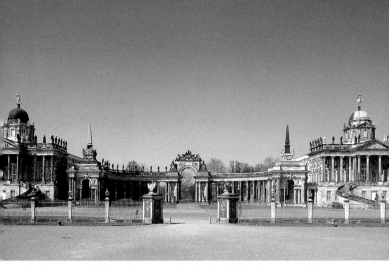

▲ *Communs, Blick von Osten vor dem Beginn der Sanierungsarbeiten an der Kolonnade*

Der Garten

Der Garten östlich des Neuen Palais grenzt in weitem Bogen an das alte Jagd- und Wildrevier, das erstmals um 1746–1750 nach Plänen von Knobelsdorff gärtnerisch erschlossen und im Zusammenhang mit dem Bau des Neuen Palais durch **Friedrich Zacharias Saltzmann** in eine Parklandschaft verwandelt wurde, dessen Charakter als Landschaftsgarten später durch den von Friedrich Wilhelm II. aus Dessau berufenen **Johann Eyserbeck** und nach 1816 durch **Peter Joseph Lenné** überformt wurde.

Der Grundriss des unmittelbar am Fuße des Schlosses liegenden **Rasenparterres** blieb seit seiner Schöpfung zwischen 1776 und 1769 im Wesentlichen unverändert. Von den zwischenzeitlichen Verschönerungsversuchen haben sich noch die beiden Brunnen in der Mitte der Rasenflächen erhalten. Auch die friderizianischen **Heckenquartiere** änderten zeitweise ihre Gestalt und wurden um

1860 Turn-, Tennis- und Spielplätze. Die Gartenliebhaberin Kronprinzessin Victoria, älteste Tochter der Queen Victoria I., ließ nach eigenen Plänen von Sello Nutz- und Ziergärten pflanzen. Berühmt wurde später der Rosengarten der Kaiserin Auguste Victoria.

Wie im 18. Jahrhundert umfangen noch heute vierzehn **Marmorstatuen** den Bogen des Halbrondells. Es sind von 1848 bis 1859 unter Leitung von **Christian Daniel Rauch** gefertigte Rekonstruktionen und Wiederholungen römischer Antiken, deren Originale 1770 in Rom erworben wurden und bereits Mitte des 19. Jahrhunderts im Zuge der Neugründung der Berliner Museen in die dortige Antikensammlung kamen. In friderizianischer Zeit entstanden auch die beiden Rundtempel, architektonische Bindeglieder zwischen Rehgarten und Rasenparterre, die der König 1768 nach eigenen Ideenskizzen von Gontard erbauen ließ.

Sowohl der anmutig heitere **Freundschaftstempel** südlich der Hauptallee als auch sein nördliches Pendant, der ernste Antikentempel verabschieden sich von rokokohafter Leichtigkeit und lassen bereits Töne der nahen Epoche der Empfindsamkeit anklingen. Der Tempel der Freundschaft ist der ältesten Schwester Friedrichs II., der Markgräfin Wilhelmine von Bayreuth, geweiht. Reliefmedaillons, inspiriert durch Voltaires Gedicht »Le temple de l'amitié«, zieren die korinthischen Säulen. Die Marmorgestalt Wilhelmines (Kopie 1997), ursprünglich von Johann Lorenz Wilhelm Räntz nach einem Bild des Hofmalers Antoine Pesne ausgeführt, ruht antikisch gewandet auf einem Sessel an der geschlossenen Rückwand des ansonsten offenen Monopteros. Der geschlossene, fensterlos gemauerte **Antikentempel,** dessen glatte Wandflächen durch toskanische Säulen gegliedert sind, war Friedrichs II. Schatzkammer, hier bewahrte er seine Münz- und Gemmensammlung und seine Antikensammlung auf. Die reiche friderizianische Antikensammlung befindet sich heute im Berliner Pergamonmuseum Nur noch das Marmorrelief über dem Eingang, Trajan zu Pferde römisch vom Anfang des zweiten Jahrhunderts, blieb in Sanssouci Seit 1921 dient der Antikentempel als Grablege der Hohenzollern

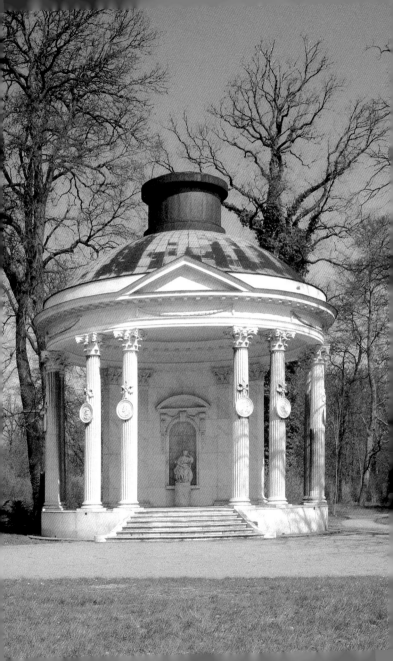

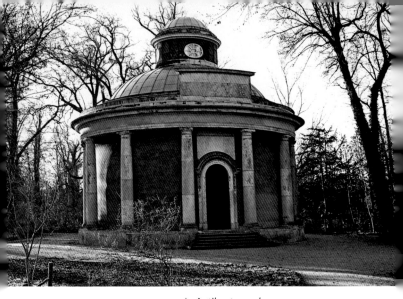

▲ *Antikentempel*

Neben der Kaiserin Auguste Victoria fanden hier ihre Söhne Prinz Eitel Friedrich und Joachim sowie die zweite Gattin Wilhelms II. und ein Sohn des Kronprinzenpaares Wilhelm und Cecilie letzte Ruhe.

Kaiserzeit

Dreißig Jahre lang war das Neue Palais Wohnsitz des Deutschen Kaisers. Diese Zeit hat Spuren hinterlassen. Die mit einer Vielzahl bewegter Plastiken bestückte Terrasse an der Gartenseite des Schlosses, die dem Bau einiges an ursprünglicher Klarheit nimmt, ließ Wilhelm II. errichten. Auch durch die von dem begeisterten Autofahrer nun als Zufahrt genutzte östliche Avenue avancierte die Gartenseite zur Hauptfront des Schlosses, während der Ehrenhof zum sogenannten »Sandhof« verödete. Schon die Eltern des Kai-

sers, das Kronprinzenpaar Friedrich Wilhelm und Victoria, die das Neue Palais 1858 als Sommersitz zugewiesen bekamen, hatten mit wichtigen Neuerungen begonnen. Die aus dem englischen Königshaus stammende Victoria führte Sanitäranlagen nach modernem britischen Standard in das altmodische preußische Schloss ein, wo man bislang noch mit Nachtgeschirr und Wasserschüsseln hantierte. Toiletten mit Wasserspülung und moderne Bäder wurden in Wandnischen oder in den alten Puderkammern installiert und geschickt kaschiert. Ab 1870 gab es auch fließendes Wasser, doch zogen sich die Modernisierungsarbeiten fast bis zum Ende der Kaiserzeit hin. Noch 1883 bemerkte die aus England zu Besuch in Potsdam weilende Prinzessin Marie Luise von Schleswig-Holstein: »Es ist sehr schwierig, englischen Lesern zu vermitteln, unter welch mittelalterlichen Bedingungen Personen unseres Standes in Preußen lebten.« Außerdem war es kalt im Neuen Palais, das ursprünglich nur als Sommerschloss konzipiert war. Unter Kronprinz Friedrich Wilhelm, der 1888 als **Kaiser Friedrich III.** die Thronfolge antrat, wurde eine Warmwasserheizung eingebaut. Für viktorianische Gemütlichkeit sorgten Möbel und Teppiche jener Zeit.

Der Tradition ihrer Vorfahren verpflichtet, haben weder das Kronprinzenpaar noch Wilhelm II., dem vor allem der Stil der »Fanfaronade« behagte, kaum unwiderrufliche Veränderungen in den Räumen vorgenommen. Die Königswohnung blieb pietätvoll von jeglicher Modernisierung, auch von der späteren Elektrifizierung verschont, doch ließ man im ganzen Schloss fast alle Wandbespannungen des 18. Jahrhunderts erneuern. Lediglich im Kleinen Kabinett Friedrichs II. und im Tressenzimmer haben sich Originale erhalten. Dem todkranken Friedrich III., der nach seiner Krönung das Neue Palais »Friedrichskron« taufte, waren als Kaiser nur 99 Tage auf seinem Lieblingswohnsitz vergönnt. 1888 starb er im Kleinen Schlafzimmer des Unteren Fürstenquartiers, nur wenige Räume von seinem Geburtszimmer entfernt.

1889 bezog sein Sohn als **Wilhelm II.** das Schloss seiner Kindheit. In seinen Erinnerungen heißt es: »Potsdam ist meine zweite,

und ich muß sagen liebere Heimat gewesen; hier habe ich mich wohl gefühlt. An das kleine einfache Mansardenzimmer im zweiten Stock des Neuen Palais mit seinem Ochsenauge denke ich oft voll stiller Wehmut zurück«. Die aufwändige Kaiserhofhaltung verlangte weitere **technische und praktische Neuerungen**. Westlich der Communs entstanden Marstall und Reithalle. 1903 wurde am Nordtreppenhaus ein hydraulischer Personenfahrstuhl eingebaut; den langen Weg der Speisen zwischen den Küchen im südlichen Commun und dem Keller des mächtigen Schlossflügels, in dem schon 1886/87 Ökonomieräume eingebaut wurden, verkürzte man durch einen unterirdischen Gang.

Alljährlich zu Johanni reiste die kaiserliche Familie mit viel Spektakel nach Potsdam, um erst nach dem großen Weihnachtsfest im hell erleuchteten Grottensaal wieder nach Berlin zurückzukehren.

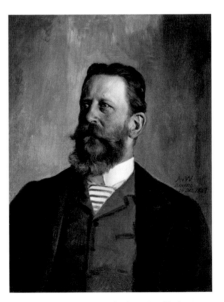

▲ *Kronprinz Friedrich (III.) Wilhelm,*
Porträt von Anton von Werner, 1887

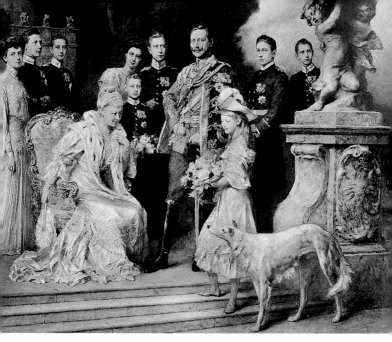

▲ *Kaiser Wilhelm II. im Kreis seiner Familie*

Man kam über die erste preußische Eisenbahnlinie mit einem Sonderzug. Schon 1868/69 war in der Achse der Avenue am Bahnhof Wildpark eine Bahnsteighalle entstanden. Nach der Aufschüttung des Bahndamms wurde der **Kaiserbahnhof** erbaut. 1904 beim Hofarchitekten **Ernst Eberhard von Ihne** (1848–1917) in Auftrag gegeben und vermutlich durch Hermann Muthesius' im selben Jahr veröffentlichtes Schlüsselwerk »Das englische Haus« inspiriert, war dieser Bahnhof in seiner Mischung aus Industriearchitektur und englischem »Cottage-Stil« wohl das modernste, was unter dem sonst so gern pompös historisierenden Wilhelm II. gebaut wurde. Von hier aus war es nur ein kurzer Weg bis in das Neue Palais.

Literatur

Bartoschek, Gerd: Die Gemälde im Neuen Palais, Potsdam 1976. – Das Neue Palais, Bauwerk und Ausstattung um 1796, Ausstellungskatalog, Potsdam 1969. – Drescher, Horst und Sibylle Badstübner-Gröger: Das Neue Palais in Potsdam, Berlin 1991. – Eckardt, Götz: Antoine Pesne, Dresden 1985. – Foerster, Charles F.: Das Neue Palais bei Potsdam, Berlin 1923. – Giersberg, Hans-Joachim: Das Schloßtheater im Neuen Palais, Potsdam 1969. – Harksen, Sibylle, »Die Nutzung des Neuen Palais in der Kaiserzeit« in: Potsdamer Schlösser und Gärten, Bau- und Gartenkunst vom 17. bis 20. Jahrhundert«, Potsdam 1993. – Heinz, Stefan: Das Neue Palais von Sanssouci, Berlin 2000. – Holmsten, Georg: Friedrich II., Reinbek 1969. – Hüneke, Saskia: Bauten und Bildwerke im Park Sanssouci, Potsdam 2000. – Manger, Heinrich Ludwig: Baugeschichte von Potsdam, Reprint Bd. 1–3, Leipzig 1987. – Nicht, Jutta: Die Möbel im Neuen Palais, Potsdam 1973. – Pleger, Ralf: Das Schlosstheater im Neuen Palais, Potsdam 1999. – Nicolai, Friedrich: Das Neue Palais bei Potsdam, Berlin 1929. – Reichelt, Petra: Das Neue Palais als Sommerresidenz des Kronprinzen und späteren Kaisers Friedrich III., Berlin 1992. – Rohde, Georg und Rudolf Sachse: Von der Höhle zum Grottensaal, Großenhain 2000. – Schönemann, Martin: Das Wilhelminische Sanssouci, Potsdam 1990 – Stahl, Fritz: Potsdam, Berlin 1917. – Wacker, Jörg, »Die Gartenanlagen vor dem Neuen Palais« in: Potsdamer Schlösser und Gärten, Potsdam 1993.

STIFTUNG
PREUSSISCHE SCHLÖSSER UND GÄRTEN
BERLIN-BRANDENBURG

Neues Palais
im Park Sanssouci
Potsdam
Telefon 0331/969 42 00
Internet: www.spsg.de

www.museumsshop-im-schloss.de

Aufnahmen: Stiftung Preußische Schlösser und Gärten Berlin-Brandenburg: S. 1, 5, 13, 17, 18/19, 23, 36 (Fotos: R. Handrick:), S. 14/15 (Foto: L. Seidel), S. 21 (Foto: W. Pfauder), S. 34 (Foto: M. Geisler). – Volkmar Billeb, Berlin: S. 2, 7, 9, 25, 26, 27, 29, 31, 33, 40. – Deutscher Kunstverlag München Berlin: S. 3, 39. – Archiv Barbara Eggers, Berlin: S. 37.

Druck: F&W Mediencenter Kienberg

Titelbild: *Ehrenhofseite*
Rückseite: *Neobarocke Figuren und Kandelaber an der Gartenseite*

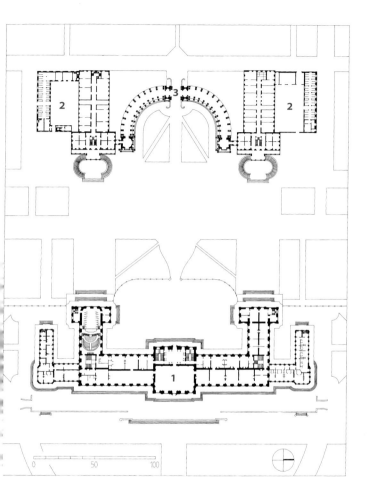

▲ *Neues Palais und Communs, Zustand 1822*
1 Neues Palais
2 Communs
3 Kolonnade

DKV-KUNSTFÜHRER NR. 600
3., überarb. Auflage 2013 · ISBN 978-3-422-02
© Deutscher Kunstverlag GmbH Berlin Münc
Nymphenburger Straße 90e · 80636 Münch
www.deutscherkunstverlag.de

DKV

ISBN 9783422021099